Promenades

dans Florence

PROMENADES DANS FLORENCE

CONFÉRENCE

DONNÉE A LA SORBONNE

Pour la Société des Etudes italiennes

Le 1er mars 1902

Léon ROSENTHAL

PROMENADES
DANS FLORENCE

*Extrait des Mémoires de la Société Bourguignonne
de Géographie et d'Histoire, année 1903, tome XIX.*

DIJON
IMPRIMERIE DARANTIERE
65, RUE CHABOT-CHARNY, 65

1903

Mesdames,
Messieurs,

Florence a été entourée de tant d'hommages, elle a été si souvent célébrée par les poètes, si profondément fouillée par les historiens et par les artistes qu'il y a une témérité que je ne me dissimule point à prétendre en évoquer l'image dans les limites étroites d'une courte causerie. Retracer en quelques mots son histoire dont les plus insignifiants épisodes ont été élucidés, énumérer avec sécheresse ses trésors d'art dont les moindres joyaux ont été les objets de minutieux examens, serait, sans doute, un effort vain et superflu ; mais vous permettrez à un voyageur de dire simplement sous quels traits s'est offerte à ses yeux une ville qu'il aimait par avance et qui lui est devenue plus chère du jour où il l'a parcourue.

Chaque ville a sa physionomie banale ou tran-

chée, tapageuse ou discrète ; celle de Florence est singulièrement captivante et je voudrais essayer, en vous entraînant sur les bords de l'Arno, de la faire surgir devant vous. L'heure est favorable à mon entreprise. Il fut un temps où Florence échappait à ses visiteurs. Le Président de Brosses y passait, dédaigneux, sans en soupçonner la beauté. Le mouvement qui, au dix-neuvième siècle, nous a progressivement éloignés des âges de plénitude pour ramener notre attention vers l'aube de la Renaissance, a nui à la faveur de plus d'une ville, mais a, par dessus tout, servi Florence. La décadence politique avait commencé pour elle dès le siècle de Léon X ; les derniers des Médicis n'étaient plus les protecteurs des arts qu'avaient été leur ancêtres, et les ducs de Lorraine qui leur succédèrent se montrèrent plus indifférents encore au culte de la beauté. Nous n'avons pas à le regretter. S'ils avaient embelli la ville au gré de leurs sujets, ils y auraient construit des édifices dont la vue nous choquerait aujourd'hui et nous troublerait dans nos méditations. Examinez à l'Opéra du Dôme les projets qui furent conçus aux dix-septième et dix-huitième siècles pour la façade de la cathédrale qu'on rêvait d'achever dans le style jésuite, et vous vous féliciterez de l'indifférence qui empêcha de les réaliser.

Privée des colonnes, des pilastres et des volutes chers aux contemporains de Louis XV, Florence

traversa ces âges emphatiques sans s'y enrichir, surtout sans s'y souiller et elle garda son cachet archaïque et son harmonie. Nos contemporains l'ont vengée amplement des dédains du passé. A mesure que nos regards plongeaient plus avant dans les périodes où se constitua l'art de l'Italie, à mesure que les grands maîtres du Quattrocento et du Trecento même sortaient, un à un, de l'oubli injuste et du mépris barbare dont on les avait accablés, avec Masaccio, Ghiberti, Donatello, Ghirlandajo ou Brunelleschi, avec Giotto et Cimabue, c'était Florence dont la physionomie peu à peu se dégageait. En même temps reparaissaient, sous le badigeon qui les avait seuls protégés contre une destruction totale, les trésors voilés par des mains orgueilleuses et ignorantes. Les églises reprenaient leur dignité première et, à Santa Croce, à Santa Trinita, à Ognissanti, les fresques longtemps ensevelies se dégageaient de leurs suaires de plâtre.

Alors, dédaigneux des routes banales qui menaient à Bologne, oublieux même des voies romaines, les pèlerins affluèrent à Florence. Les Préraphaélites, les Nazaréens y placèrent leur patrie idéale et, à la suite des Esthéticiens et des Romanciers, l'univers intellectuel s'est tourné vers la cité de Sainte-Marie des Fleurs, vers la ville dont le lys rouge est l'emblème.

C'est à faire ce pèlerinage que je voudrais vous

inviter. Suivons, si vous le permettez, le courant et mêlons-nous à l'admiration universelle. Sans doute nous n'éprouverons pas les émotions, trop souvent décevantes, que donnent l'inédit et les découvertes ; mais nous priverions-nous d'un plaisir ou le trouverions-nous moins exquis parce que nous le savons partagé ?

Je voudrais, au moment de franchir le seuil de la ville, vous préparer par quelques observations préliminaires à la visite que nous allons entreprendre ensemble.

Puis, après avoir reconnu le lien étroit qui réunit en un faisceau toutes les richesses de Florence, nous essayerons d'interpréter le langage muet des monuments qui portent témoignage sur l'histoire et sur la vie florentines.

Nous nous attacherons, ensuite, à dégager les impressions générales que laisse la vue de tant de chefs-d'œuvre et nous nous efforcerons d'entrevoir ce que fut le génie artistique florentin.

Enfin, fatigués par une laborieuse promenade, nous irons nous reposer sur les collines qui dominent Florence, à San Miniato et à Fiésoles et nous contemplerons le panorama de la ville avant de nous en éloigner.

Tel est le plan que vous propose votre cicerone, heureux si je pouvais raviver chez quelques-uns

d'entre vous de chers souvenirs et rendre plus fort, chez d'autres, le désir de connaître la fleur toujours svelte et pleine de fraîcheur de la Toscane, *egregia città di Fiorenza oltre ad ogni altra italica bellissima,* comme l'appelait, avec une fierté filiale, l'illustre Florentin Boccace.

Il est des spectacles naturels, des livres et des œuvres d'art qui font sur l'esprit une impression si forte qu'ils s'imposent immédiatement et écrasent, pour un instant, toute comparaison et tout souvenir. Mais à côté de ces objets qui nous empoignent et nous arrachent à nous-mêmes, il en est d'autres dont le charme plus discret n'agit que sur des esprits préparés et dont le parfum s'évapore si l'on ne le respire avec précaution. Si notre dessein était de visiter Grenade ou Venise nous ne songerions pas à mesurer nos étapes antérieures et à graduer nos impressions; mais avec Florence, il nous faudra, Mesdames et Messieurs, user de quelque ménagement.

Sans doute il est certains aspects de la ville dont on ne saurait méconnaître le caractère : la place de la Seigneurie où s'élèvent le Palais Vieux et la Loggia dei Lanzi et d'où l'on aperçoit le Palais des Offices ; la place du Dôme où, près du Bigallo, on embrasse d'un même coup d'œil Sainte-Marie-des-Fleurs, le Campanile et le Baptistère agiront sur le voyageur le plus mal disposé. Mais bien des rues paraîtraient banales, plus d'un monument médiocre à celui qui aurait éprouvé ailleurs, les jours précédents, des impressions plus violentes et plus brutales.

Pour moi, dans un récent voyage, comme je me rendais à Florence, j'eus l'imprudence de m'arrêter à Parme, à Modène et à Bologne et j'arrivai en Toscane, tout obsédé par le caractère accusé des villes de la pesante Emilie, les yeux pleins encore de ces cathédrales aux portails étranges dont les colonnes grêles reposent sur des lions accroupis, du Baptistère de Parme aux cinq colonnades superposées, de ces palais aux lourdes arcades. Aussi ne retrouvai-je pas, au premier instant, la ville que j'avais autrefois admirée ; si je ne l'avais connue déjà, j'aurais éprouvé une déception véritable et il me fallut plusieurs jours pour redevenir Florentin.

Quand bien même, d'ailleurs, nous nous serions préservés de tout contact dangereux, quand nous aborderions Florence, le cœur et les yeux vierges, séduits par avance, entraînés par la lecture des livres qui en facilitent la compréhension, familiarisés par des images avec les monuments et les points de vue, la séduction, à laquelle nous nous prêterions avec tant de complaisance n'agirait pas sur nous en un instant. Il est facile, en une promenade rapide, de saluer les merveilles les plus réputées, mais celui qui en userait ainsi ne connaîtrait qu'une faible partie des richesses de Florence et il se formerait une idée imparfaite des choses mêmes qu'il aurait vues et de la ville qui les renferme. Venise

se livre en quelques heures; Florence se dérobe pendant des semaines. Il faut savoir attendre que l'impression, d'abord confuse, se débrouille : il faut donner au charme le temps d'opérer.

J'ai honte, Mesdames et Messieurs, de vous retenir si longtemps aux portes de Florence et pourtant, au moment où votre promenade va commencer, j'ai peur d'être obligé d'intervenir une fois encore. De la gare, vous allez courir par la via dei Panzani et la via de Cerretani à la place du Dôme, puis, sans prendre le temps de vous arrêter, par la via dei Calzajoli vous irez à la Seigneurie; peut-être même, dans votre précipitation, franchirez-vous le Ponte Vecchio et pousserez-vous jusqu'au palais Pitti. Dans cette promenade d'orientation vous serez, je le crains, déconcertés. Florence vous apparaîtra trop animée, trop bruyante; la foule que vous croiserez dans les rues, les magasins avec leurs étalages vous choqueront. Les restaurants que vous rencontrerez à chaque pas vous paraîtront insupportables et les tramways électriques, dont la station est à l'angle du Dôme, ne trouveront pas plus grâce à vos yeux que les modestes omnibus qui stationnent près de la Loggia dei Lanzi. Vous aviez rêvé une ville d'art recueillie et silencieuse, un sanctuaire propre à la méditation; vous allez regretter la paix que l'on goûte à Pise ou à Sienne. J'espère que vous reviendrez vite de ce premier

mouvement d'humeur. Sans doute le bruit d'une ville moderne trouble tout d'abord, mais lorsque l'on prolonge son séjour, combien il devient nécessaire. Vous avez visité Pise entre deux trains, mais, si vous y étiez demeurés davantage, vous auriez souffert de n'y pas trouver plus d'animation. Un séjour à Sienne, si variée que soit la ville aux yeux de l'artiste, est intolérable parce qu'elle n'offre aucune distraction à celui qui, fatigué par des heures d'admiration esthétique, désire un peu de repos. On ne vit pas parmi les morts.

Florence, au contraire, vous retiendra par sa vie et sa gaîté. Vous serez bien aises, le soir, de la trouver animée. Le confort dont elle vous entoure ne vous restera pas indifférent et, si vous vous passionnez pour elle, le Chianti, ce vin des coteaux de Toscane, savoureux et léger, qui égaye sans monter à la tête aura, sans doute, contribué à votre enthousiasme. Vous entendrez, avec plaisir, la mélodie de cette langue toscane, si rude parfois dans la bouche des gens du peuple, si harmonieuse sur les lèvres des Florentines. Vous sentirez, enfin, que le passé se lie étroitement ici au présent, qu'il ne reste pas étranger à cette animation qui le pénètre, le vivifie et le rapproche de nous. Le Ponte Vecchio, qui a conservé le privilège d'être couvert de boutiques et d'échoppes, n'aurait pas le même caractère, il

n'offrirait pas le même intérêt si les maisons en étaient désertes et si les bijoutiers n'y vendaient pas les mosaïques de marbre, les colliers de corail ou les amulettes qui écartent le jettator et conjurent le mauvais œil. Reprocherons-nous aux Florentins d'avoir, en 1868, construit, aux portes de leur ville, une promenade magnifique, le Viale dei Colli d'où l'on peut jouir du panorama de Florence ?

Je le sais, la vie contemporaine a des exigences contre lesquelles le voyageur se révolte. Quand, familiarisés avec les monuments typiques, vous errerez au hasard des vieilles rues pour y chercher des vestiges de la vie passée, plus d'une fois, vous vous irriterez de voir les aspects anciens modifiés ou mutilés par des édifices modernes. Les arcades dessinées par des pierres usées sur les maisons de la Via de Servi près du Dôme font regretter les transformations qu'ont subies les demeures des artistes qui y tenaient, comme Benedetto da Majano, leur boutique. Quelques rues dont la physionomie s'est maintenue presque intacte le long de l'Arno, non loin du Ponte Vecchio évoquent une Florence pour laquelle on aurait désiré un total respect.

Sur le fronton des galeries Victor Emmanuel, monument récent dénué de grâce et d'ampleur, a été gravée une inscription où la municipalité de Florence se félicite d'avoir fait disparaître des

vestiges sordides et d'avoir restitué à ce quartier une vie nouvelle. J'ai éprouvé en lisant ces lignes qui commémorent la destruction du marché vieux une impression de révolte. Puis je me suis ravisé ; j'ai compris qu'il fallait savoir limiter nos exigences, qu'un amateur était mal venu à désirer qu'un peuple vécût dans des rues sans air pour lui laisser le plaisir de jeter, en passant bien vite, un regard de curiosité. J'ai pensé qu'il nous importait aussi, à nous qui visitons Florence, qu'elle fût saine et que sa population fût de belle humeur pour nous recevoir et je me suis consolé en songeant que rien d'essentiel, en somme, n'avait été supprimé.

Promenons-nous, à présent, librement dans Florence et ne songeons tout d'abord qu'à assouvir notre curiosité. Lorsque nous aurons calmé notre première ardeur, nous reviendrons plus à loisir aux objets trop rapidement salués. Nous nous rendrons compte alors que la ville est inépuisable et cette constatation, loin de nous décourager, nous réjouira, car elle nous ouvrira l'espoir de renouveler indéfiniment nos plaisirs. Non seulement nous trouverons dans les musées matière à occuper plusieurs existences, mais dans les rues, dans les moindres églises, nous ferons des découvertes dont nous jouirons délicieusement. Je me rappelle qu'après avoir passé plusieurs fois, sans en franchir le seuil, devant l'église des Saints Apôtres, je fus ravi, le jour où j'y pénétrai, d'y trouver un tabernacle d'Andrea della Robbia qui, partout ailleurs qu'à Florence, aurait été célèbre et qui, submergé dans la mer des chefs-d'œuvre, restait là, ignoré et sans gloire.

Un ex-voto sculpté, à peine effleuré dans le marbre, un écusson sur une vieille porte, une loggia de bois au haut d'une vieille maison, une tribune comme celle qui, via de Carpaccio, près du Marché Neuf, porte les armes des Médicis,

tels sont les menus profits de celui qui sait braver la fatigue à Florence.

Une autre remarque, infiniment plus importante, s'imposera peu à peu à notre esprit. Presque tout ce que nous verrons et admirerons est marqué du cachet florentin. Je ne voudrais rien exagérer ; je ne voudrais oublier ni les merveilles du musée Egyptien, ni les Titiens et les Raphaëls de la tribune des Offices ou du palais Pitti ; pourtant, si haute que soit leur valeur, ils ne parviennent pas à briser ce concert que tant de voix répètent à la gloire de Florence. C'est Florence que chantent les monuments, c'est Florence que racontent les sculptures du Bargello et les tableaux de l'Académie ; c'est Florence dont Santa Maria Novella, Santa Croce et Santa Maria del Carmine se renvoient d'une rive à l'autre de l'Arno la louange. Nulle ville n'a plus donné et n'a moins reçu. Les styles du dehors n'ont pu la pénétrer et les étrangers qui ont travaillé à l'enrichir se sont pliés à son génie. D'autre part, si elle a rayonné sur toute la péninsule, si ses enfants ont versé à pleines mains les chefs-d'œuvre sur toute l'Italie, si elle a, pendant deux siècles, mené le chœur de l'art italien, elle a gardé pour elle et chez elle, surtout dans l'architecture, quelque chose de spécial qu'elle n'a pas communiqué. Elle respire son parfum propre.

L'étranger la sent à la fois très accessible et

très différente. Il devine, dans ses pierres, la persistance séculaire d'un génie indépendant, l'effort continu d'une forte race. Elle a eu le privilège d'être un centre, la capitale d'un peuple, de ne dépendre de personne tant que sa sève a été féconde. Le génie à la fois sombre, puissant et élégant des Etrusques, ce génie que rappellent les souvenirs conservés au musée archéologique, s'est retrouvé chez les Toscans, chez Dante et Michel Ange. Les démons de la Divine Comédie, ceux de la chapelle Sixtine sont de la famille des diables cornus qu'on voit gravés sur les miroirs étrusques. L'élégance florentine se pressent sur tel bas-relief de terre cuite qui, tout mutilé qu'il est, a gardé ses séductions. L'énergie, le caractère, une pointe de férocité ou d'étrangeté dissimulée sous une grâce séduisante, voilà les traits persistants du génie florentin.

Profitons, si vous le voulez, de la liberté que donne le voyage idéal et, puisqu'il nous est permis de multiplier les détours sans multiplier nos fatigues, au lieu d'analyser un à un les quartiers de la ville, quartiers dont il serait d'ailleurs malaisé de marquer l'individualité, cherchons à déterminer, parmi tant de documents épars, quelques traits caractéristiques de la vie historique de Florence et de l'art florentin.

Mieux que les chroniqueurs et que les historiens quelques monuments typiques nous diront

ce que fut la vie violente, ardente, soupçonneuse et exaltée de Florence. Bien déçu celui qui chercherait, sur la façade des édifices publics ou des demeures des personnages illustres, les signes de la richesse et du faste et qui s'attendrait à y voir les nobles ordonnances, les statues et les marbres. La Seigneurie, les Podestats, les banquiers puissants n'ont pas cherché à éblouir ; ils ont songé d'abord à se défendre et ils se sont retranchés dans des forteresses : forteresses, le Palais Vieux et le Bargello ; forteresses, le Palais Strozzi et le Palais Riccardi ; le Palais Pitti a l'aspect d'un repaire de géants. Ces pierres sombres évoquent l'idée des guerres civiles ; elles ont soutenu des sièges. A les voir on s'explique que Florence ait pu braver l'armée de Charles VIII et que le roi de France n'ait pas relevé le défi de Pier Capponi qui lui avait dit : « Sonnez vos trompettes, et nous sonnerons nos cloches ! »

Mais, et c'est là, Mesdames et Messieurs, un trait bien caractéristique, il n'a pas suffi aux Florentins que leurs palais fussent forts ; sans rien sacrifier de cette solidité nécessaire, ils ont tenu à la revêtir d'élégance ; ils ont ciselé l'arme dont ils se servaient. Regardez le Palais Vieux avec ses bossages, ses machicoulis, ses tours, la cloche prête à sonner le tocsin, son formidable appareil de guerre. Les fenêtres bilobées sont d'un dessin simple et pur, le profil des créneaux est léger, la

tour carrée se dresse svelte et semble s'élever sans effort. Les proportions de l'ensemble ont été admirablement combinées et une impression d'harmonie qui exclut toute idée de tristesse, se dégage de cette forteresse qui fait patte de velours. Franchissons la porte, et sans visiter les salles riches, élégantes ou colossales, pénétrons dans la cour entourée d'un portique. Plus de terreurs, plus de dangers, l'émeute n'entrera pas jusqu'ici, ou si elle y était entrée, il ne faudrait plus songer à se défendre; aussi le contraste est-il complet avec l'extérieur et la libre imagination a su se donner jeu dans cet asile sûr. Les colonnes, revêtues avec profusion mais sans lourdeur d'ornements délicats, portent des arcades entre lesquelles sont sculptés des médaillons aux armes de Florence. Les voûtes du portique sont revêtues de grotesques et, au centre de la cour, un mince filet d'eau jaillit de la fontaine qui orne l'enfant au Dauphin de Verrocchio.

Cette cour avenante, il est vrai, a été dessinée plus d'un siècle après la construction du Palais et décorée plus tard encore. Mais le Bargello, l'ancien palais du potestat, dont les diverses parties sont à peu près contemporaines, offre une contradiction semblable. L'aspect en est plus farouche que celui du Palais Vieux. La façade porte les traces des flammes qui, à plusieurs reprises, l'ont attaquée et noircie. Mais cette citadelle

rogue a une cour dont le charme est exquis. L'escalier monumental, le double portique aux souples arcatures, les inscriptions ou les blasons de marbre encastrés dans la muraille, ne lui donnent pas seulement un caractère d'élégance aisée ; par un privilège rare à Florence et qu'il est presque impossible d'analyser, de ces pierres d'un gris bleuté naît une impression indéfinissable de couleur. Je connais peu de spectacles d'un attrait plus durable.

Mêmes impressions complexes aux Palais Strozzi et Riccardi. Les fenêtres du rez-de-chaussée en sont grillées ; les pierres en bossage semblent narguer la fureur populaire ; mais les lanternes en fer forgé du Palais Strozzi et le profil pur de la corniche du Palais Riccardi témoignent du même souci d'art. Entrons au Palais Riccardi ; le style simple de la cour dessinée par Michelozzo nous fera oublier aussitôt l'aspect sombre de la façade. Montons ensuite au premier étage et visitons la chapelle où Benozzo Gozzoli traça, dans la procession des Rois Mages, un triomphe des Médicis. En contemplant cette belle fresque, séduits par la fraîcheur printanière qu'elle respire, nous pourrions oublier les calculs dont la vie des Médicis fut mêlée, les ruses par lesquelles ils maintinrent leur ascendant et les périls qu'ils traversèrent avant d'avoir assuré à leurs fils la domination sur Florence. Ces personnages cou-

verts de brocard et d'or, vêtus avec un luxe si fastueux et si distingué, le masque si calme, nous donnent l'illusion d'une parfaite sérénité. C'est de cette façon, sans doute, que les Médicis ont désiré se faire connaître à la postérité et tels ils apparaissent aussi dans ce précieux tableau des Offices où Botticelli, sous un semblable prétexte, les a également glorifiés.

Gardons-nous, toutefois, de nous laisser surprendre : songeons à cette sacristie de Santa Maria del Fiore où, le 26 avril 1478, Laurent de Médicis se réfugia tandis que les Pazzi assassinaient son frère Julien, et allons à la nouvelle sacristie de l'église Saint-Laurent contempler l'immortelle effigie du Pensieroso qui médite éternellement sa vengeance; écoutons la plainte des quatre parties du jour, ce poème de l'accablement et du désespoir, dans lequel Michel-Ange a déploré la fin politique de Florence. Ce que sont devenus, par la suite, Florence et les Médicis, les statues équestres, emphatiques et indifférentes, élevées par Jean Bologne à la gloire de Cosme Ier et de Ferdinand Ier nous l'apprendront sans réticences en confirmant les appréhensions de Michel-Ange. Privée de la liberté, Florence s'endormit sous la domination de ses ducs : peu à peu les passions étroites, les énergies âpres s'éteignirent. Le feu du passé y est mort. Elle a pris une part secondaire au Risorgimento et se contente

aujourd'hui de jouir de sa gloire et de sa beauté.

Si les souvenirs politiques ont profondément imprégné les pierres de Florence, les traces de sa grandeur économique sont demeurées moins directement manifestes. Les banquiers se sont fait construire des résidences monumentales, ils ont contribué à embellir les églises; mais les corporations qui ont enrichi la ville, qui l'ont gouvernée et qui, en y accumulant les richesses, en ont permis l'essor artistique, n'ont pas pris soin de préserver leur mémoire. Les maisons de corporations qui ornent les cités flamandes et dont on admire à Bruxelles ou à Bruges les façades sculptées et dorées, n'ont pas ici leur équivalent. Seule une maison vénérable par son antiquité plus que par son caractère, rappelle l'*Art* des cardeurs de laine. Pourtant il existe au moins un témoignage collectif de la prospérité des corps de métiers, c'est l'église d'Or San-Michele située dans la via dei Calzajoli entre la place du Dôme et celle de la Seigneurie et qui fut, après 1336, construite aux frais des corporations. Chacune de celles-ci prit soin de faire placer à l'extérieur de l'église, dans une niche sculptée, la statue de son patron, et c'est pour des armuriers, des drapiers, des menuisiers et des marchands que Donatello, Verrocchio et Ghiberti coulèrent ces bronzes célèbres, le *Christ et saint Thomas*, *saint Ma-*

thieu, saint Georges, fruits d'une alliance mémorable entre l'art et l'industrie.

L'exubérance de sève, la puissance que les Florentins apportaient dans la vie politique et dans l'activité économique, ils les manifestèrent aussi parfois dans la vie religieuse. Nous n'en chercherons pas le témoignage dans la profusion des églises, puisque toutes les villes de l'Italie ont, avec plus ou moins d'art et de richesse, multiplié chez elles les édifices sacrés, et nous n'irons pas retrouver les échos de la foi florentine, dans les sanctuaires où les riches bourgeois de Florence ont laissé les preuves de leur faste plus que de leur piété. Les églises de Florence, comme celles de toute l'Italie, étrangères à cet élan du style gothique qui est à nos yeux la moins imparfaite traduction de la foi moderne, ne nous prédisposent pas au recueillement. Elles nous apparaissent un peu comme des musées et la liberté avec laquelle on y circule, le zèle importun des sacristains et des guides achèvent de leur donner ce caractère. Mais, par un privilège presque unique, Florence a su, en l'un de ses monuments, nous communiquer l'impression du sentiment religieux. Au couvent San Marco la foi la plus intense a laissé d'elle-même des affirmations impérissables.

Là cessent les bruits du monde et, dans les cellules blanchies à la chaux que l'on a remaniées

sans en altérer le cachet primitif, le génie mystique de Fra Angelico a, pour ainsi dire, ouvert le ciel. Les fresques dont il a, avec l'aide de quelques disciples, orné toutes les cellules et dans lesquelles il a traduit, en des images suaves et simples, sa foi directe inaccessible au doute, très douce et très pitoyable, vont au cœur, encore aujourd'hui. Elles émeuvent même ceux qui, étrangers au catholicisme, s'inclinent devant tant de sincérité et tant de douceur. De petits tableaux achevés comme des miniatures, mais grands par l'inspiration et le sentiment, font, exposés dans quelques-unes de ces cellules, un effet particulièrement profond. Dans la Salle du Chapitre, un grand Crucifiement porte au suprême degré l'expression de cette conviction intense et l'on oublie, à regarder les saints et les martyrs que Fra Angelico a groupés au pied de la croix, en leur prêtant des expressions si émues, que, parmi eux, figurent saint Dominique le fondateur de l'Inquisition et saint Pierre Martyr dont la mort fut le signal de la guerre des Albigeois.

Combien il semble que nous soyons éloignés de Florence ! Pourtant, Mesdames et Messieurs, poursuivons notre visite. A l'extrémité d'un corridor, à la suite des retraites mystiques que nous venons d'inspecter, se trouve une dernière cellule qui, sans nous éloigner de la pensée religieuse, brusquement va nous rejeter dans la vie politique et

dans la vie la plus tragique. C'est là que vécut frère Jérome Savonarola, le tribun qui, un instant, galvanisa Florence et dont la parole embrasée voulait ramener les Florentins à la pureté au prix du sacrifice de leur gloire artistique, Savonarola qui prédit l'arrivée vengeresse des Barbares, c'est-à-dire des Français appelés par Dieu pour punir l'Italie de sa déchéance morale. Sa courte popularité fut suivie d'une fin terrible. Sur le pavé de la place de la Seigneurie une plaque de bronze signale l'endroit même où, le 23 mai 1498, se dressa son bûcher et où il fut pendu et brûlé.

Ainsi se rappelle trop souvent à nous la couleur ensanglantée du lys de Florence que la discorde a rendu vermeil :

<center>Per division fatto vermiglio (1).</center>

L'art, heureusement, nous fera oublier ces impressions trop sombres. Ce n'est pas que les artistes soient restés étrangers aux passions politiques ou religieuses ; on connaît le patriotisme ardent de Michel-Ange et l'on se rappelle que Botticelli fut disciple de Savonarola. Ce serait cependant un paradoxe un peu fort que de présenter Benvenuto Cellini comme le type de l'artiste florentin, parce qu'il fut un spadassin et de soutenir qu'il a modelé Persée, que Botticelli et Donatello ont célébré Judith et que tant de Florentins illustres ont eu une prédilection pour David jeune, parce que ces héros avaient versé le sang. Tout au contraire, il semble que, par une sorte de réaction, les artistes florentins aient été hantés par un souci de grâce et, comme ils ont su vernir d'élégance le Palais Vieux, ils ont versé une éternelle jeunesse sur la

(1) Dante, *Paradiso*, XVI, ad finem.

cité des Blancs et des Noirs, des Guelfes et des Gibelins.

Cette grâce et cette élégance se sont, il est vrai, manifestées sous des formes dont le caractère spécial étonne et paraît, au premier contact, étrange. Nous avons pu nous familiariser avec la sculpture et la peinture parce que les œuvres en ont été répandues dans tous les musées de l'Europe et l'on sait, cependant, les contre-sens extravagants que l'on a commis sur l'art des contemporains de Botticelli.

Pour l'architecture, le goût n'en a pas été exporté hors de la Toscane; aussi, grande est la surprise de ceux qui, sans être prévenus, foulent, pour la première fois, le sol de la place au Dôme et qui découvrent la cathédrale, le Campanile et le Baptistère, ces monuments dont la renommée est universelle et dont l'aspect est si particulier. Revêtus de plaques de marbre blanc, rouge et noir verdâtre, ils nous déconcertent d'autant que cette polychromie ne produit pas un véritable effet de couleur. A Venise quelques briques suffisent à illuminer le palais des Doges d'un sourire rose; ici, par la faute sans doute du ciel et par celle des Florentins, des marbres colorés se dégage une harmonie neutre et les architectes semblent avoir cherché uniquement à tracer des dessins aux combinaisons géométriques simples. La cathédrale, il est vrai, se rachète aux yeux de l'étranger

par son ampleur, la richesse de son ornementation et avant tout par la coupole de Brunelleschi dont la masse imposante emporte un immédiat suffrage. Le campanile a sa sveltesse, sa hardiesse, les bas-reliefs de Giotto et les statues de Donatello qui lui ont fait trouver grâce devant les voyageurs les moins complaisants même en plein dix-huitième siècle. Mais le Baptistère n'a rien dans ses lignes qu'une extrême simplicité, point de hardiesse, point de grandeur et, quand on le regarde, rien ne détourne l'attention de la marquetterie qui le revêt et qui y est réduite au blanc et au vert noirâtre.

Et pourtant c'est à ce monument presque mesquin que les Florentins ont, de tout temps, consacré une affection particulière. Dante le célébrait dans la Divine Comédie ; Villani le déclarait le plus beau temple du monde et je me souviens de l'accent avec lequel une vieille florentine, menacée de quitter sa ville natale, me parlait de la douceur de vivre près de son « bel san Giovanni ». Que dire ? Faut-il renoncer à comprendre et ne regarder uniquement dans le Baptistère que les portes du paradis de Ghiberti ? Non, sans doute, mais c'est seulement après un séjour en Toscane, après avoir vu à San Miniato, à Prato, à Pistoia, à Sienne, des monuments du même style qu'on finit par entrer un peu dans ce goût et qu'on en devine la délicatesse grêle et la grâce mesurée.

D'autres édifices, d'une séduction plus immédiate, charment par des traits si subtils qu'ils échappent à l'analyse. Expliquera-t-on ce qui plaît dans la petite loggia du Bigallo ? Pourquoi la loggia dei Lanzi produit-elle une impression si forte, pourquoi ce portique fait-il un si grand effet ? Des proportions heureuses, des ornements discrets et appropriés, la légèreté des colonnes dont les chapiteaux collés n'interrompent pas les lignes, contribuent, sans doute, à cet air de noblesse, mais en rendent un compte imparfait et pourtant il faut que la loggia ait une valeur d'art bien élevée puisque les chefs-d'œuvre qui la décorent, le *Persée* de Cellini, la *Judith* de Donatello, *l'Enlèvement des Sabines* et l'*Hercule* de Jean Bologne n'effacent pas le cadre dans lequel ils sont présentés.

Pour la sculpture et la peinture notre effort est, certes, moindre. Quand on arrive à Florence on les connaît ou du moins l'on croit les connaître par avance et l'on s'imagine volontiers qu'il ne reste plus qu'à achever sur place l'étude d'un art familier. Par avance on escompte le plaisir que l'on aura à saluer les pages décisives : pour la sculpture les portes du Baptistère ou la chapelle des Médicis ; pour la peinture, la madone de Cimabue, les fresques de Giotto, la chapelle des Brancacci à Santa Maria del Carmine où Masaccio a renouvelé l'art, la chapelle des Tornabuoni,

l'effort décoratif le plus complet du Quattrocento. Ce qu'on n'a pas prévu, ce sont les plaisirs que donneront ces investigations et les idées nouvelles qu'elles feront germer dans nos esprits.

Non seulement la recherche sera extrêmement variée, à travers les églises, les chapelles, les cloîtres, les palais, à l'extérieur, à l'intérieur des édifices, mais nous trouverons aux musées mêmes un cachet, une physionomie propre qui les distinguent les uns des autres, les associent aux objets qu'ils renferment et les délivrent de toute banalité. Quel cadre plus approprié pour les sculptures du Quattrocento, pour les œuvres des Della Robbia, pour les trésors de l'art industriel que le Bargello dont la vue seule, comme celle de notre musée de Cluny, nous transporte dans le passé ? Les trois musées de peinture, l'Académie, les Offices, Pitti ne sont pas trois fragments épars d'une galerie disloquée. L'Académie parfaitement simple et nue rappelle les débuts de l'art, nous en montre les balbutiements puis les progrès jusqu'au cœur du quinzième siècle. Les Offices plus riches mais d'une richesse sobre, parlent surtout du quinzième siècle et des débuts du seizième. Le palais Pitti, enfin, avec son luxe insolent, l'étalage des ors, la décoration surabondante des plafonds, serait insupportable si l'on n'y avait réuni les chefs-d'œuvre de la plénitude, chefs-d'œuvre pour lesquels aucun cadre n'est

trop riche et que le plus somptueux décor ne saurait écraser. Ainsi se renouvellent et se diversifient nos plaisirs et c'est au milieu de ces enchantements que se précise l'idée que nous pouvons nous former du génie artistique florentin.

Les Florentins ont rarement recherché la beauté telle que nous l'entendons quand nous la séparons de l'expression et la réduisons à la régularité harmonieuse des traits. Parmi tant de madones qu'ils ont sculptées ou peintes, il en est bien peu qui aient un profil de camée ou de médaille. C'est qu'ils ont, par dessus tout, aimé la vérité et que, sans médire des Florentines, celles-ci leur offraient plus souvent des traits piquants que des masques réguliers, s'il est permis, toutefois, de juger de leurs mérites d'autrefois par ceux qu'elles ont aujourd'hui.

La vérité dont ils étaient épris, les Florentins l'ont poursuivie dans les voies les plus différentes, les plus opposées et leurs prédilections offrent un contraste analogue à celui que nous avons noté entre la façade et l'intérieur de leurs palais. Ils ont scruté avec passion la physionomie humaine, avides d'en conserver, sur leurs effigies, le caractère, ne reculant devant aucun type si accentué qu'il fût, et ont exprimé avec une hardiesse et un bonheur remarquables la beauté de la laideur. Les Allemands mêmes n'ont pas poussé plus loin la véracité. Donatello s'est livré en ce genre à de

véritables paradoxes. La *Madeleine* du Baptistère, le *Zuccone*, qui, de la niche du Campanile, semblent narguer les Florentins, sont, à coup sûr, des morceaux de bravoure ou de bravade. Mais ailleurs, avec moins d'outrance, il n'a guère été moins hardi et la statue du Pogge au Dôme ou l'incomparable buste polychrôme de Niccolo Uzzano au Bargello ne sont pas moins scrupuleusement fouillés. Benedetto da Majano, Rossellino, le suave Mino da Fiésole lui-même ont fait des morceaux d'une pareille maîtrise : ils ont modelé, ainsi que leurs émules, ainsi que l'auteur inconnu du portrait cruel de Charles VIII, ces bustes admirables du Bargello où la ressemblance et la vie sont obtenues par l'accumulation des détails vrais, série dont on chercherait en vain l'équivalent dans un autre art. Le portrait prétendu du portier des chartreux par Masaccio qu'on voit aux Offices et la tête de vieillard de Ghirlandajo que conserve le Louvre montrent que les peintres n'eurent pas plus de timidité.

Mais ces mêmes artistes qui poursuivaient avec tant de témérité la lutte contre la nature dans ce qu'elle a de plus violent, ont, le plus souvent essayé de rivaliser avec elle dans ses manifestations les plus gracieuses et les plus fraîches, ils ont chanté l'enfance et la jeunesse et ils ont été si heureux dans cet effort, que, malgré les impressions sombres ou graves que produisent à

Florence monuments ou souvenirs historiques, ils en ont fait la cité du Printemps.

Nul, sans doute, n'a poussé l'amour de l'enfance si loin que Fra Angelico qui a communiqué à tous ses personnages sa propre candeur et leur a conservé l'innocence du premier âge, mais les anges qu'il a placés dans son célèbre Paradis pourraient, s'ils le voulaient, entraîner dans leur chœur plus d'un bambin florentin au regard clair et aux chairs potelées. L'enfant au Dauphin de Verrocchio, les enfants dont Desiderio de Settignano a orné le tombeau du chancelier Marsuppini, la frise de la chapelle des Pazzi dans le cloître de Santa Croce, les Enfants chantants de Lucca della Robbia et les Enfants dansants de Donatello qui sont conservés à l'Opéra du Dôme, pour ne point parler des bambini épars dans les tableaux d'autels, sont les fleurs les plus charmantes de ce musée de l'Enfance. Rien n'y égale cependant la délicieuse suite des médaillons de la façade de l'Hospice des Innocents où Andrea della Robbia a exprimé avec une si parfaite douceur la pitié pour les tout petits.

Que l'enfant grandisse, que ses grâces indécises se précisent, qu'arrivé à l'âge de la puberté, nerveux et souple, frêle encore et déjà vigoureux, il s'imprègne de beauté, d'élégance, et son corps harmonieux sera le thème favori des artistes florentins. Ghirlandajo, Botticelli, Filippo

Lippi, ont donné à leurs vierges, à leurs portraits de jeunes filles, à leurs figures allégoriques, une distinction exquise et ont chanté « la vertu accompagnée du charme de la jeunesse », la beauté chaste des corps où circule, pure, la sève de la vie. Des sculpteurs ont, ainsi que Léonard de Vinci, préféré à la grâce féminine la force aisée du jeune homme et ils se sont complu à fixer cet âge heureux et fugitif entre tous où l'adolescent unit à la puissance le rythme nombreux des lignes et semble allier, un instant, des perfections presque contradictoires.

Ce sont ces aspirations qui guidaient Benvenuto Cellini quand il modelait son *Persée*, c'est dans cet esprit que tant de Florentins ont célébré, sans se lasser, le triomphe de David. Verrochio a fait un *David* de bronze que l'on admire au Bargello, et, dans une salle voisine, s'opposent deux *David*, l'un de bronze, l'autre de marbre, tous deux de Donatello. Michel-Ange lui-même, qui se complut à donner à ses créations une vigueur surhumaine, a été sensible à ce charme. Florence conserve de lui *l'Adonis mourant*, le *Bacchus* et *Julien de Médicis*, trois statues de la forme juvénile et a dressé sur une place qui domine la ville le moulage en bronze du *David* colossal dont l'original précieux est maintenant à l'Académie. Mais Michel-Ange, même quand il s'en défend, marque sur le front de ses héros

les préoccupations de la pensée, il les dépouille de la sérénité et de la confiance et par là, involontairement, il les vieillit. C'est aux maîtres moins complexes, qui ont vécu avant lui, qu'il faut demander le type de la jeunesse virile telle que l'ont aimée les Florentins. Il me semble que Donatello, dans son *Saint Georges*, s'est plus que personne rapproché de cet idéal maintes fois poursuivi. Saint Georges, qu'une piété délicate a retiré d'Or San Michele pour le conserver au Bargello, se campe dans une ferme et modeste attitude ; son corps est nerveux et fort, et son regard droit, exempt de méditation et de calculs, est plein de simplicité loyale et de dignité.

Eprise de grâce et de souplesse, Florence, malgré l'exemple de Michel-Ange, ne put apprendre à célébrer dignement la plénitude de l'âge mur. Ses sculpteurs échouèrent en des œuvres inférieures ou risibles. Les statues dont Vincente Rossi décora la salle des Cinq Cents du Palais Vieux, celles de Vincente Danti qu'on voit au Bargello sont tourmentées et médiocres ; les colosses de Bandinelli sont presque ridicules ; le *Neptune* d'Ammanati, sur la place de la Seigneurie, le *Biancone*, comme l'appellent les Florentins, est grotesque. Quant aux peintres qui, aux quatorzième et quinzième siècles ont couvert, avec tant d'abondance, les murailles des Palais, des Eglises et des Cloîtres, après Andréa del Sarto qui a décoré

le cloître de l'Annunziata et celui du Scalzo de fresques toutes pleines encore de fraicheur et de légèreté, il semble qu'ils soient épuisés ou plutôt ils transportent ailleurs leur activité. Ils n'ont pas ici signé une seule page remarquable et cela est fort heureux car, tels que nous connaissons ces maîtres présomptueux et prolixes, ils n'auraient pas hésité à détruire, pour étaler leur verve banale, les chefs-d'œuvre de leurs prédécesseurs.

Ainsi s'explique le silence de Florence après les premières années du seizième siècle. Aucun de ses artistes n'a songé à célébrer le triomphe de l'Eté et l'*Allégorie du Printemps,* ce poème radieux et chaste où Botticelli a exalté le charme de la jeunesse et des fleurs :

La gran variazion de'freschi mai (1),

demeure pour nous le symbole des aspirations esthétiques de Florence.

(1) Dante, *Purgatorio*, XXVIII, 12.

Notre promenade est terminée — trop brève et bien incomplète. Nous avons à peine jeté les yeux sur les objets qui nous ont frappés et nous avons laissé entièrement de côté des aspects essentiels. Le génie littéraire de Florence, l'ardeur avec laquelle elle élabora la pensée antique, la gloire de ses poètes, de ses platoniciens, de ses humanistes nous les avons oubliés et nous n'avons été chercher ni dans les Bibliothèques, ni dans les Palais des Médicis les souvenirs de cette grandeur. Il faut pourtant nous éloigner; comme tous les voyageurs, nous aurons le regret de n'avoir pas accompli le programme idéal et irréalisable de ne rien négliger.

Sortons de Florence, mais, avant de l'abandonner, cherchons, après l'avoir vue par le détail, à en saisir l'ensemble. De la colline de Fiésoles qui s'élève au nord-est ou de la plate-forme de San Miniato qui regarde la ville du sud, on peut également jouir de ce spectacle. A Fiésoles, on est plus haut et plus loin; à San Miniato on touche presque les murs et l'on s'élève à peine au-dessus des monuments; d'un point de vue on analyse davantage, l'autre donne une impression totale plus nette.

Pour aller à San Miniato nous suivons le viale dei Colli jusqu'au Piazzale Michel Angiolo,

terrasse grandiose d'où la vue s'étend déjà au loin ; puis nous montons parmi des pentes naturelles et des monticules artificiels près des murs et des remparts, aujourd'hui ruinés, que Michel-Ange improvisa jadis pour défendre la liberté de sa patrie. Nous arrivons ainsi à la plate-forme sur laquelle fut édifiée, en plein moyen âge, avant l'époque du grand développement de Florence. San Miniato al Monte, église simple et solennelle dont la façade de marbres noirs et blancs est dominée par une vieille mosaïque que le temps n'a pas ternie et par un aigle de bronze tout chancelant de vieillesse. L'église même est une des fleurs les plus odorantes de la Toscane ; toute ornée de mosaïques de marbre, elle conserve des fresques des premiers âges de la Renaissance, une chaire de l'école des Cosmas et aussi des monuments d'une harmonie achevée de Rossellino, de Baldovinetti et de Lucca della Robbia, reliquaires précieux de la pensée florentine.

Devant le parvis de l'église est un cimetière, blanc de pierres tombales. Les Florentins, dans leur amour passionné de leur cité, ont désiré reposer en ce lieu d'où l'on découvre toute la ville.

Et Florence s'étend à nos pieds au milieu de la plaine toscane où circule le bel Arno,

<div style="text-align:center">**Bel fiume d'Arno (1).**</div>

(1) Dante, *Inferno*, XXIII, 31.

et que circonscrivent, de toutes parts, des collines d'altitude médiocre, au relief et aux formes adoucis. Dans ce cirque qui l'entoure sans la comprimer et sans l'écraser, elle s'étend à loisir et il semble qu'il y ait une harmonie véritable entre la ville et la vallée. Depuis le profil ondulé qui ferme l'horizon jusqu'aux bords du fleuve, tout semble cohérent et sympathique, et c'est vraiment un spectacle qui satisfait l'œil et ne laisse rien désirer à l'esprit que le panorama de Florence. Rien qui émeuve avec violence, pas de formes étranges, pas de symphonie éclatante de couleurs, mais, en revanche, le charme paisible et exquis des lignes souples dont l'accord est profond, de formes délicates bien qu'un peu grises qui se fondent depuis les premiers plans jusqu'aux fonds lointains où se perd la vue, d'une harmonie qui, même au cœur de l'été, donne la sensation et l'illusion du printemps. Florence se déploie, grise, confuse, sous la protection des deux monuments qui la dominent et forment les notes capitales de sa physionomie : le Vieux Palais, symbole de la vie politique et le Dôme, symbole religieux et plus encore artistique. La masse sévère et imposante de la coupole de Brunelleschi se détache en lignes pures et semble couvrir la ville tout entière de sa protection et de son ombre.

Puis, quand l'attention s'est détachée des deux

chefs du chœur, le regard se promène sur tous les quartiers de Florence, se repose sur les Cascine verdoyantes, admire les quais de l'Arno, et découvre successivement les clochers ou les tours qui permettent de saluer les édifices aimés : Saint-Laurent, Sainte-Marie-Nouvelle, le Bargello, la Badia, Santa Croce, et les souvenirs surgissent, souvenirs d'histoire et d'art, accordés par le temps en une symphonie unique.

Ainsi, du parvis de San Miniato, s'offre à nous Florence. De la hauteur de Fiésoles la vue est moins distincte, moins analytique ; elle est, peut-être, plus complète.

Les chemins en lacet qui conduisent à Fiésoles sont bordés de figuiers dont le feuillage d'un vert mat se marie aux folioles grises et argentées des oliviers en un ton neutre et doux. Peu à peu on s'élève ; on laisse derrière soi la ville qui s'éloigne sans cesse, paraît plus confuse et, en même temps, se découvre plus complète, dans tous ses développements, dans ses boulevards, dans ses faubourgs.

Et, quand on a gravi le sommet, quand on s'est élevé au-dessus des derniers figuiers verts et des derniers oliviers gris, que le regard s'étend jusqu'aux limites de l'horizon sans rencontrer nulle part de masse hostile qui masque ou limite la vue, alors on sent pleinement la beauté sereine de Florence et l'on voit combien ici l'homme et

la nature se sont étroitement liés. Depuis le sommet de la colline jusqu'au centre de la ville tout ici paraît se répondre et, toujours fier, imposant, immense, s'élève comme la pointe centrale d'un bouclier, le dôme de Brunelleschi autour duquel rayonnent les maisons, les monuments et les ondulations de la terre toscane.

Ici on est trop loin pour que chaque édifice arrête l'œil et sollicite le souvenir : tout est confondu ou plutôt tout est fondu et le regard se repose longuement, satisfait de l'impression sereine que tout concourt à faire naître.

Florence ! combien il est amer à ceux qui t'ont connue et aimée de ne pas demeurer dans ton enceinte, et comme on s'associe aisément à la douleur inguérissable que ressentaient jadis ceux de tes citoyens que tu avais, avec Dante, chassés cruellement loin de leur beau bercail,

<center>Del bello ovile (1).</center>

On rêve de passer à Venise quelques heures enivrantes dont le souvenir charmera la vie et s'associera à celui de journées de bonheur, mais on a rarement souhaité vivre près du Grand Canal et du Lido. On sent, au contraire, que l'exis-

(1) Dante, *Paradiso*, XXV, 2.

tence s'écoulerait à Florence, parmi tant de trésors aimables, dans un épicuréisme voluptueux et léger; l'on regrette de ne pouvoir y demeurer, l'âme bercée sans secousses ni violences, et l'on se dit, avec émotion, quand on la quitte, qu'il serait très doux d'y vieillir au contact vivifiant de l'Art, de la Jeunesse et du Printemps.

www.ingramcontent.com/pod-product-compliance
Lightning Source LLC
Chambersburg PA
CBHW030117230526
45469CB00005B/1672